THE STORY OF
NATIONAL TREASURE

步辇图

琳琅物集

《步辇图》古画故事绘本

高天　陈鑫/编著

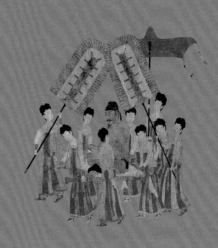

广西美术出版社

图书在版编目（CIP）数据

《步辇图》古画故事绘本 / 高天，陈鑫编著. ——南宁：
广西美术出版社，2020.9
（琳琅物集）
ISBN 978-7-5494-2248-7

Ⅰ. ①步… Ⅱ. ①高… ②陈… Ⅲ. ①中国画—人物
画—绘画评论—中国—唐代 Ⅳ. ①J212.05

中国版本图书馆CIP数据核字（2020）第173506号

琳琅物集——《步辇图》古画故事绘本

LINLANG WU JI—BUNIAN TU GUHUA GUSHI HUIBEN

编 著 者： 高 天 陈 鑫
图书策划： 一川设计团队（胡安迪 朱 倩 黄新利 梁艺馨）
出 版 人： 陈 明
责任编辑： 陈先卓
助理编辑： 吴观寒
校　　对： 韦晴媛 张瑞瑶 李桂云
审　　读： 陈小英
视　　频： 王 刚 粟浩春 何明欣 杨荣佳 韦 瑶
装帧设计： 胡安迪
出版发行： 广西美术出版社
地　　址： 广西南宁市望园路9号
网　　址： www.gxfinearts.com
印　　刷： 广西昭泰子隆彩印有限责任公司
版　　次： 2020年10月第1版
印　　次： 2020年10月第1次印刷
开　　本： 787mm×1092mm　1/16
印　　张： 9
字　　数： 60千字
书　　号： ISBN 978-7-5494-2248-7
定　　价： 78.00元

目录

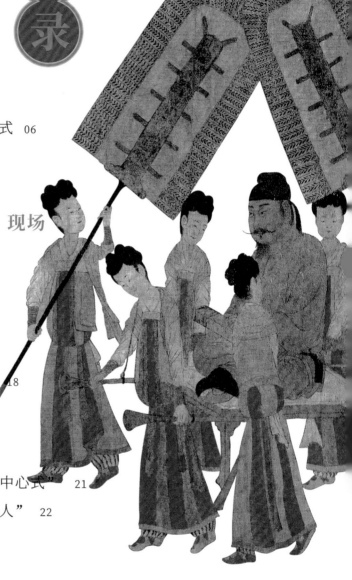

幕后花絮

《步辇图》的正确观看方式

　　《步辇图》是一幅绢本设色的唐代工笔画长卷，纵38.5厘米，横129.6厘米，现由北京故宫博物院收藏，作者是唐代画家阎立本。《步辇图》是唐代杰出人物画的代表作，被称为"中国十大传世名画"之一。

　　《步辇图》画的是唐代一次著名的汉藏两民族的会晤现场。这幅画相当于现在的照片，因为古代没有照相机，所以只能靠画家凭着高超的画工和惊人的记忆力把现场通过绘画的方式记录下来。

　　画面的右侧是画芯中的主人公唐太宗，他坐在步辇上，被六名抬辇的宫女、两名掌扇的宫女及一名持华盖的宫女簇拥着；而画面左侧是三位男士依次排列拱手作揖。

　　整幅画中共有十三人，其中九人是宫女类的辅助角色。画面并没有安排任何背景，十三位人物几乎行进在一幅空白的画卷上。画卷设色鲜艳，线条流畅圆劲，人物众多却井然有序，观者很容易就可以认出画中的主要人物。

　　在画卷各处有各个时代的大书法家、大学者们题写下的观后感和落下的印章，这为《步辇图》证明了它的艺术价值和流传之路。

　　"和亲"是中原王朝与周边政权或者番邦经常使用的一种有效减少战争的外交方式。在历代和亲事件中，最有名的就是唐朝文成公主入吐蕃(今西藏)远嫁松赞干布了。

　　贞观年间，吐蕃赞普松赞干布统一了吐蕃地区，他希望借由迎娶唐朝的公主，以增进与大唐的往来。于是派遣使臣来大唐求亲，但是唐太宗李世民并没有答应使臣的请求。

　　没有完成任务的使臣担心受罚，谎称唐朝皇帝正要答应这门亲事的时候，受到其他国家的阻挠。这让松赞干布非常生气，于是他率领军队进攻这个阻挠他亲事的国家，后又攻打其他小国，势力迅速扩张，但仍坚持求娶唐朝公主，还扬言娶不到大唐公主就要攻打大唐。

　　强盛的大唐帝国并不害怕这样的威胁，更不在乎这个"初出茅庐"的小国，但是，自大的唐军由于过于轻敌，导致连连失利，这才看清了吐蕃的实力。不再轻敌的唐军开始集结大量兵力反击，虽胜却没有占据很大的优势。

　　最后吐蕃因负担不起连年战争带来的损失收兵回国，并且派遣使臣到唐朝议和。松赞干布再次提出了迎娶公主的请求。这次大唐认识到了吐蕃的实力，为了边境的安宁，唐太宗最终同意了和亲的请求。

　　当时唐太宗在宫内接见松赞干布派来的吐蕃使臣的情景被当时的著名画家阎立本记录在画卷上，与这段故事一起流传至今。

"神化丹青"阎立本

　　这幅画的作者阎立本出生在一个建筑绘画世家。后来他成为唐代很有名的大画家，还在朝廷当很大的官。当时的皇帝唐太宗很喜欢阎立本，经常请他入宫画一些画。很多人都非常羡慕他有这样的待遇，但阎立本却并不开心。甚至，他还告诉自己的孩子不要学习绘画。

　　为皇帝画画不应该很光荣吗，为什么他会这样厌烦呢？这和他一次入宫的经历有关系。在阎立本担任主爵郎中时，有一次唐太宗李世民带着大臣们外出游玩，忽然看到一只很奇异漂亮的鸟，唐太宗就让身边的大臣们即兴作诗，还让宫里的太监赶快把阎立本请来。阎立本当时在处理公务，以为发生了什么大事，立即停下手上的公务跑到唐太宗面前，见到皇帝才知道只是让他画只奇异的鸟而已。

　　阎立本只能俯下身开始作画，画到一半时他抬起头，看到和他在朝堂中共事的同事们正用一种轻蔑的眼神看着他，阎立本觉得受到了侮辱。回到家中的阎立本心里很不是滋味，因为当时他不仅是个大画家，还身居要职。他觉得别人以为他是因为会画画才被皇帝赏识，因此他感觉到耻辱。

　　虽然阎立本悔以书画，但是这不能掩盖住他的天赋。另一幅很有名的唐代人物画相传也是阎立本画的，那就是《历代帝王图》。这幅作品画的是从西汉到隋朝的十三位皇帝加上侍人共四十六人。阎立本把这些从来没见过的人物，根据他们的性格和功过，画出不同的形象。明君高大威猛，昏君贼眉鼠眼，让人一眼就能明辨奸贤。画历代帝王的绘画，远在先秦时代就出现过，汉以后成为流行题材。帝王图的创作意图在于让统治者"见善足以戒恶，见恶足以思贤"，意思是用画像劝解皇帝，让皇帝向好的皇帝学习。昏君要永远钉在历史的耻辱柱上，遭人唾弃。阎立本的《历代帝王图》创作动机大概就是这样。

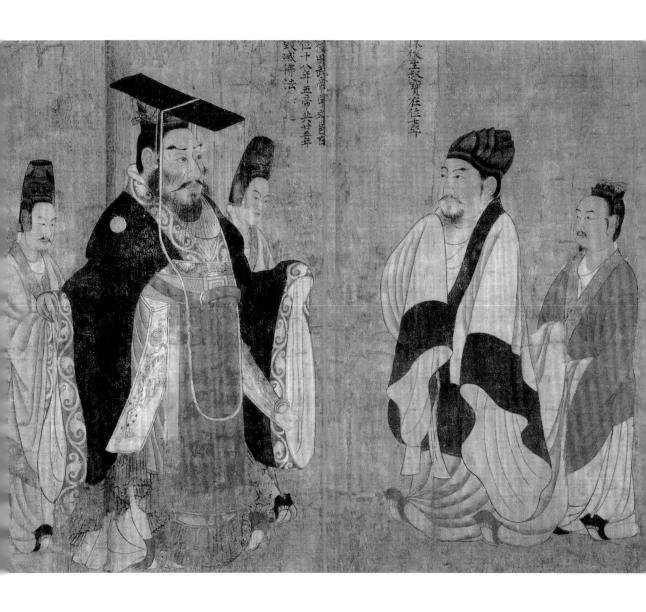

历代帝王图(局部)
（传）阎立本 [唐]
绢本设色
51.3cm×531cm
现藏于美国波士顿艺术馆

古代大型
"国际会晤"
现场

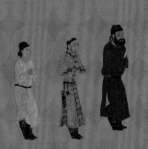

　　古代的大唐是一个繁华强盛的王朝，周边很多国家纷纷遣使来唐拜见唐朝皇帝。

　　《步辇图》正是一幅记录了那个时候的一个外交活动的绘画作品。那个时代的"国际会晤"怎样进行呢？就让我们跟随画面一探究竟吧。

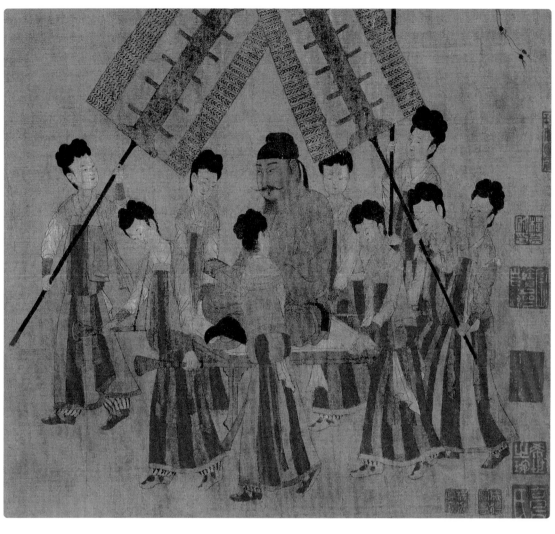

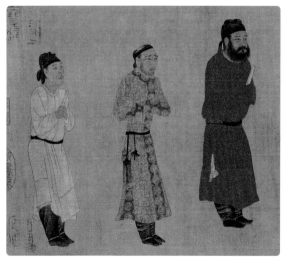

从画面上看，这幅画很明显地将所有人物分为两组。以画面中轴线为分界线，右边的"大人物"以唐太宗为中心，为一组；左边的三位"小人物"依次排开，为一组。画面井然有序，没有任何背景装饰，显得中规中矩。

角色介绍

主角　唐太宗　李世民

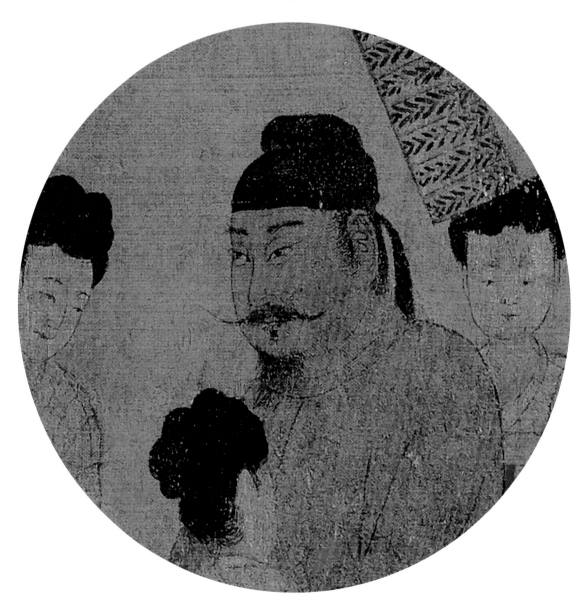

配角

典礼官

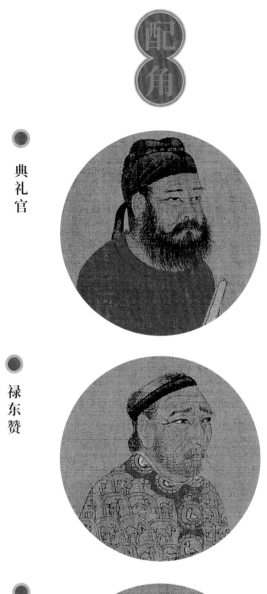

禄东赞

翻译

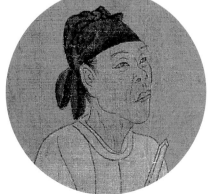

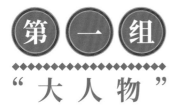

第一组
"大人物"

　　画中的李世民盘腿坐在步辇上，目光看向前方。脸形方正，眼睛细长，眼尾上挑，留着很漂亮的胡须，穿着素色长袍，头戴垂脚幞头。腿上放着一个长形盒子，盒子里可能是送给使臣的文书。周围簇拥的宫女有六名为他抬辇，还有三名分别举着扇子和华盖。在身材矮小瘦弱的宫女的衬托下，李世民的身躯显得格外伟岸。

　　大家都知道接见外国使臣应该是一件很严肃的事情，可是唐太宗却穿着一身休闲常服。抬步辇的宫女也不是专门负责皇帝出行的仪仗队队员，她们属于专门服侍皇帝起居的后宫宫女。只有在皇帝休息闲逛时才会让她们临时抬步辇。

　　难道皇帝在闲逛时遇到了外国使臣，然后就这么随意地答复了吐蕃国的请求？真正的史实并不是这样随意轻佻的，规模也宏大得多。

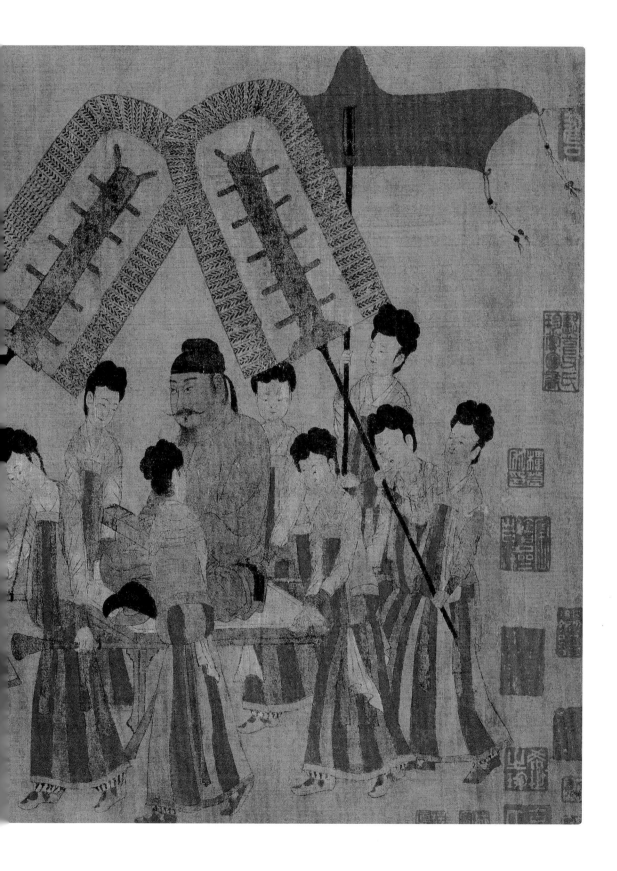

第二组
"小人物"

　　再看画面左边站立的三人，第一位穿红袍的是唐朝的典礼官。他满脸的络腮胡，手上拿着笏板，身穿大红官服，头戴黑色官帽，脚穿长筒高靴，显得非常庄重。

　　典礼官边上的是吐蕃的使臣禄东赞，在画面中他的形象与汉族人的形象明显不同。他头戴毡帽，前额的发际线略高，高耸的眉弓骨上长着长长的眉毛，大大的鹰钩鼻，有连鬓络腮胡，虽然有些谢顶，但还是在后颈留了发辫。双手在袖内作揖拜状，态度十分恭敬。看起来老迈瘦弱，身材佝偻，眉毛低垂，像是受了委屈。但是衣服却非常正式，上面布满了花纹，充满异域风情。

　　在禄东赞身后，是一个看起来局促不安的人物。他是一位翻译，身穿白衣，并没有官职。可能是因为第一次见到皇帝，看起来非常紧张。

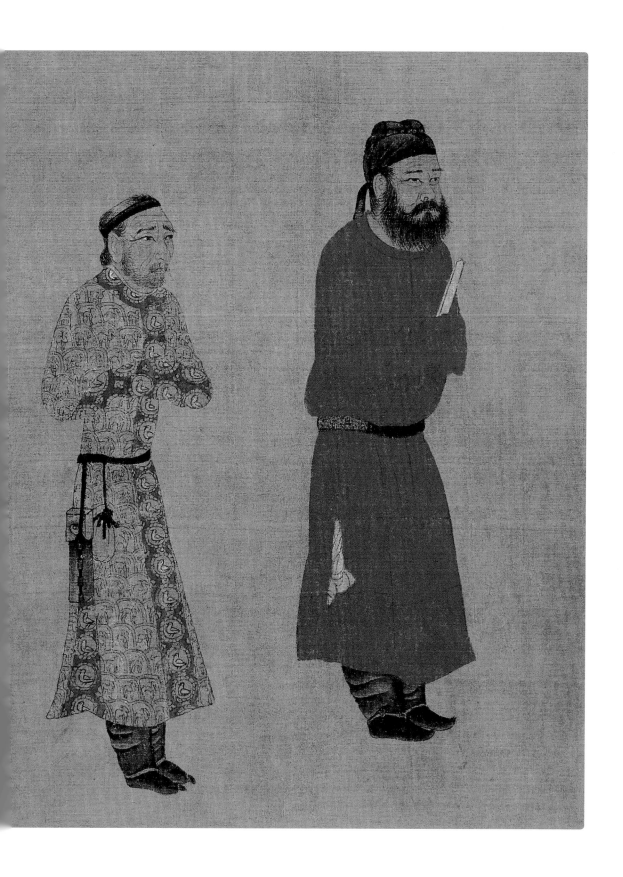

外交大事件与会晤小场面

　　在古代，像这种国际会晤、帝王出行的排场应该是很大的，但是为什么阎立本只选取了这样的一个小场面呢？古代的外交很注重礼节，自然不会这么随意，但《步辇图》中皇帝的服饰和仪仗显然都不符合礼仪，庄重的外交会谈看起来像是皇帝在出游的时候偶遇使臣，然后就这么随意地定了国家大事。

　　阎立本为何要故意看轻这次见面呢？因为这幅画不仅仅是对这次外交活动的记录，更重要的是还要捍卫唐太宗的威严。而且松赞干布为了和亲竟然威逼利诱，这让皇帝很不开心，于是故意让阎立本用随意的场合和怯懦的使臣形象，以表示自己的不满。

　　在中国历史上画大场面的作品非常多，如《出警入跸图》（《出警图》与《入跸图》的合称），"出警入跸"指的就是皇帝出巡时，开路清道，禁止通行的意思。这两幅画卷描绘了明朝皇帝朱翊钧在侍卫的护送下骑马出京，到京郊祭拜祖先，再坐船返回京城的情景。画面场景宏大，气势壮观，可当时的皇帝却因为画面场景太盛大而淹没在人群中。

　　而《步辇图》仅由十三个人物组成的画面，却恰恰让画面的主人公唐太宗非常鲜明，这也是这幅画的高明之处。

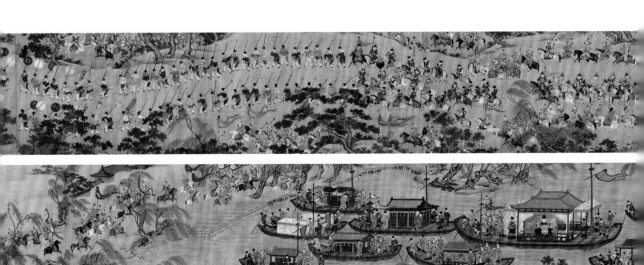

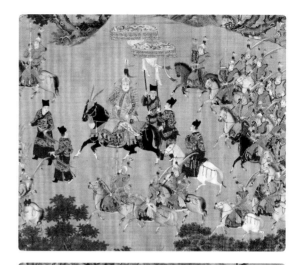

出警图

绢本设色

92.1cm×2601.3cm

现藏于台北"故宫博物院"

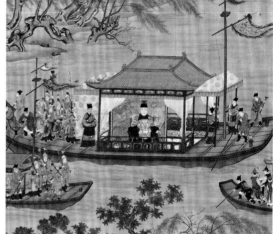

入跸图

绢本设色

92.1cm×3003.6cm

现藏于台北"故宫博物院"

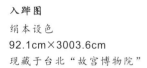

02

嘘，细节 在说话

接见外国使臣本是一件繁琐又需注重礼仪的事，画家仅用了寥寥数人就详尽展示了这一重要的事件，他究竟是怎样做到这么简练的呢？

构图——"散点式"与"中心式"

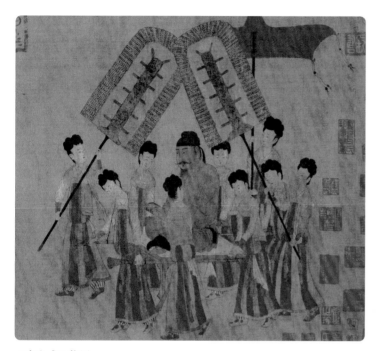

"中心式"构图

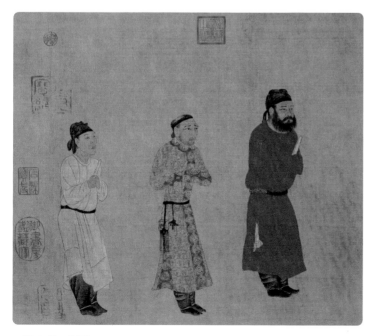

"散点式"构图

《步辇图》的构图采用了"散点式"构图和"中心式"构图相结合的方法。我们先看画卷的右边，很显然唐太宗李世民为画面的中心，可以看到他虽盘腿而坐，却身材魁梧，器宇不凡，他的身形明显地比周围的宫女要魁梧许多。而宫女们众星拱月般地围绕在其左右，更加衬托了他的帝王之气。

她们的裙角以及华盖上的带子是飘拂的，给人一种缓缓前行的感觉。而画卷左边的三人是静立不动的，通过左右两侧的动静对比，让画面充满了韵律和节奏。

画卷左边分列的三个人物为"散点式"构图，这三个人物静立肃穆，并排站立。另外，三个人的目光统一望向唐太宗，再一次强调了唐太宗在画中的地位。

造型——"大人"与"小人"

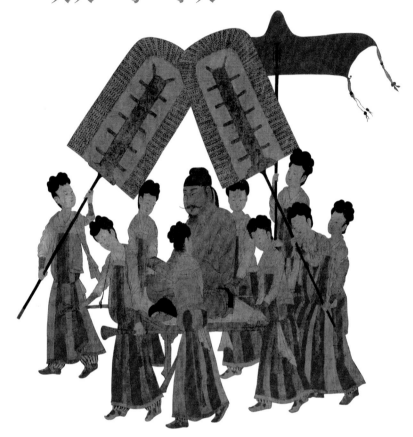

　　《步辇图》中占据画面比例最大的、身份等级最高的"大人"皇帝，和簇拥皇帝的宫女、典礼官、禄东赞、译者等"小人"，明显地具有主次关系和不同的身份等级。

　　视线再转移到阎立本的另一幅画作《历代帝王图》上，每个帝王的身边都有侍从，但帝王的人物形象比例明显大于周围的侍从。

　　在中国古代人物画中，人物比例大小反差的现象比比皆是，这种现象还可以在唐代画家周昉的《簪花仕女图》中看见。

　　原来，在古代画家作画时，画家用"大人"和"小人"来区分人物的主次关系，用"大人"的形式感突出画作的主体人物，让画面主次清晰。这不仅是为了突出重点人物，还为了划分身份、等级和尊卑。中国古代人物画的"大人"和"小人"的对比，充分体现了古代人物画艺术特有的审美文化。

历代帝王图(局部)

（传）阎立本［唐］

绢本设色

51.3cm×531cm

现藏于美国波士顿

艺术博物馆

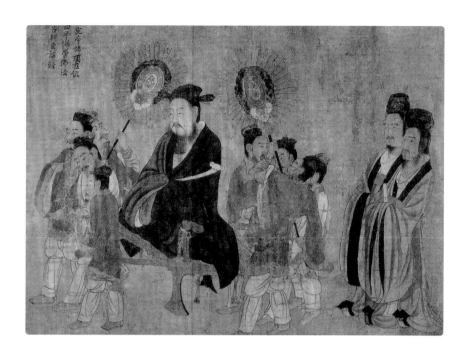

簪花仕女图(局部)

（传）周昉［唐］

绢本设色

46cm×180cm

现藏于辽宁省博物馆

色彩——中国红

　　色彩的使用是《步辇图》的另一个亮点，整幅画的用色非常简单，红色是画面的主基调，使画卷显得非常喜庆。

　　按照中国人的传统习惯，表现婚嫁这样喜庆的题材时喜欢用大红色和金色来进行表现。《步辇图》中最亮眼的颜色就是红色，但红色使用在唐太宗身上会略显轻佻，因此，画面中是禄东赞的衣服上的花纹、典礼官的官服以及宫女们的衣服使用了红颜色。而李世民头顶的华盖也是鲜艳的红色。

　　唐太宗身穿皇帝御用的黄色服装，上面还绣了金边。只因这幅画卷年代久远，今天我们看到的黄色与金色已经不像当初那样鲜艳了。

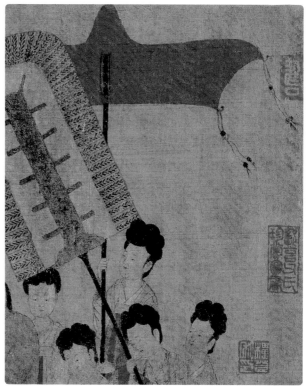

03

唐代
时尚 潮流

画面中，有轻盈飘逸的宫女服装，有充满西域风情的使臣礼服，还有休闲大气的皇帝常服，接下来就让我们一起更深入地欣赏画面中的服饰吧！

关于男装

皇帝的常服

画中唐太宗李世民身穿窄袖圆领赭黄色勾金袍服，下长过膝，腰间束带。这种窄袖圆领衫曾经是南北朝时期北方民族的常服款式，皇帝平时不上朝时，就喜欢穿这种方便行动的衣服。但在这场如此重要的会面中，按理来说应该穿得正式一些，以显示威严，但李世民却是穿着常服接见使臣。

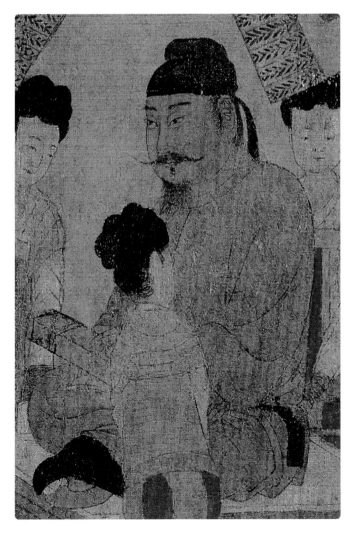

　　《步辇图》中皇帝的服装并不是正式服装，那么正式的朝服长什么样呢？
阎立本的《历代帝王图》中有详细的记录，如下图。

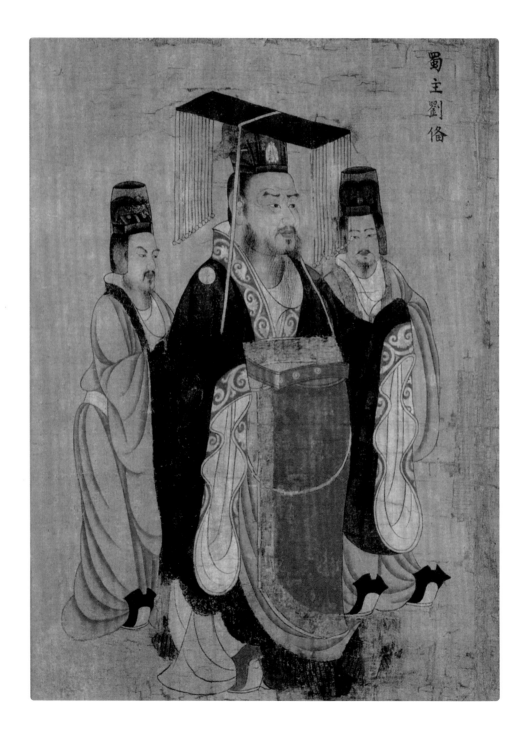

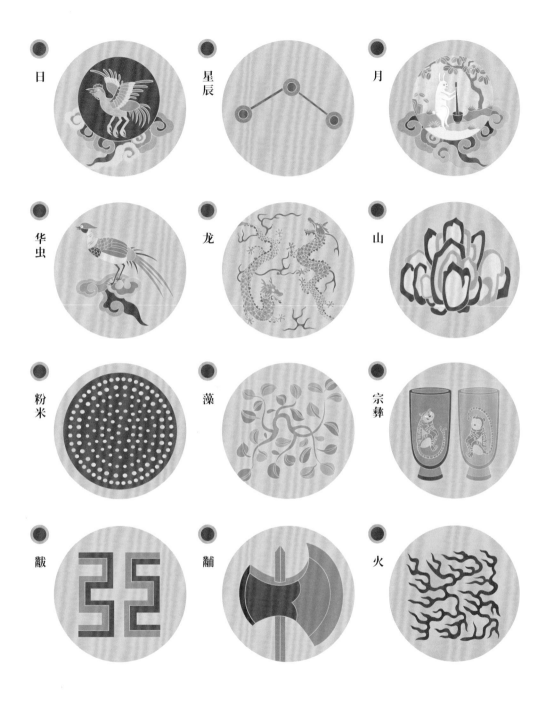

日　星辰　月　华虫　龙　山　粉米　藻　宗彝　黼　黻　火

这种正式的衣服叫作冕服，上面的花纹有十二种，叫作"十二章纹"，每一种章纹都有特定的区域和寓意。日、月、龙在肩上，星辰、山在后背，火、华虫、宗彝在袖子上，藻、粉米、黼、黻在衣摆上。

幞头

　　画面里的汉族男子都头戴黑色幞头，而且是两种款式略有不同的幞头。唐太宗李世民所戴的与常服搭配的幞头，是一种用黑纱做成的帽子，也叫乌纱帽。乌纱帽的后面有两根像兔子耳朵一样的带子，叫作幞脚。幞脚里面有铁丝撑起，所以能够弯曲成不同弧度。各个时期的幞脚朝向不同，有的扬起，有的垂下。

　　最初的幞头只是用一块布包裹起来，图中典礼官和翻译的幞头大致能看到幞头的原型。

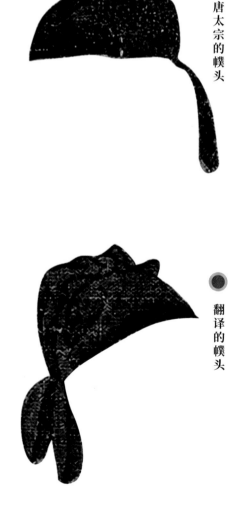

唐太宗的幞头

典礼官的幞头

翻译的幞头

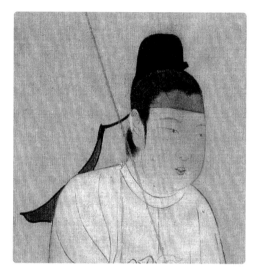

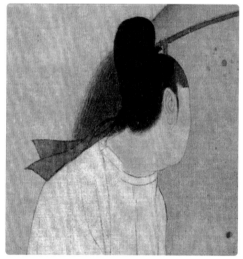

虢国夫人游春图（局部）
张萱［唐］
绢本设色
51.8cm×148cm
（宋摹本）现藏于辽宁省博物馆

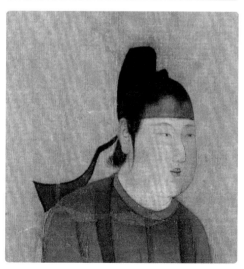

　　《虢国夫人游春图》中的人物
也是头戴幞头，身穿常服，说明这
种穿搭在唐代是非常流行的。
　　也有诗歌对幞头进行了描述。

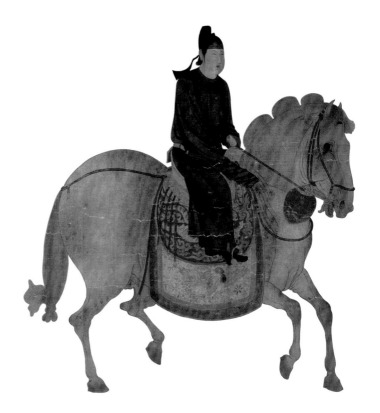

献公佐诗
崔公佐客 [唐]

破额幞头衫也穿，
使君犹许对华筵。
今朝幸倚文章守，
遮莫青蛾笑揭天。

【注释】

华筵：丰盛的筵席。

文章守：文章太守，对崔公佐客的赞美之辞。

遮莫：亦作"遮末"，任由。

青蛾：借指少女、美人，这里指宴席上的歌舞伶人。

揭天：谓声音高入天际。

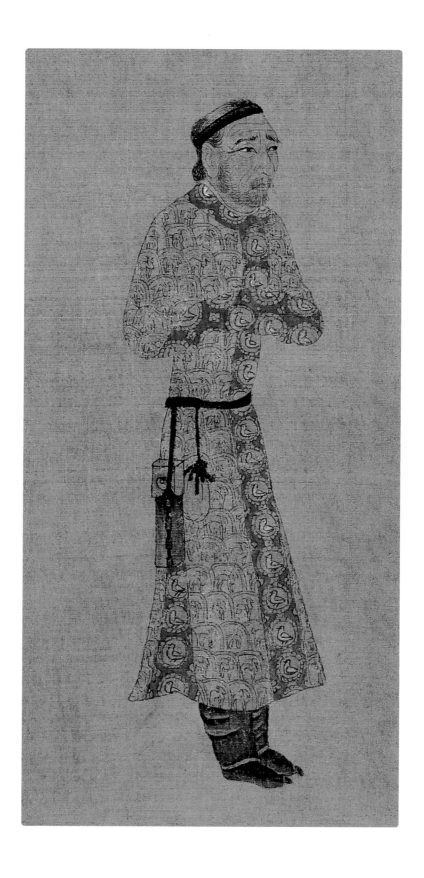

吐蕃客锦袍

相比唐太宗的常服，禄东赞的锦袍要正式得多。图中禄东赞所穿的是吐蕃流行的圆领直襟织锦长袍，腰系黑色窄腰带，上面悬挂有蹀躞物件装饰，脚蹬黑色长靴，更适合马上民族日常劳作的需要。禄东赞的袍服上装饰有多个联珠纹饰，中间细致地勾画着各式小动物，与唐朝的单色袍服有明显的不同，看起来非常华贵。

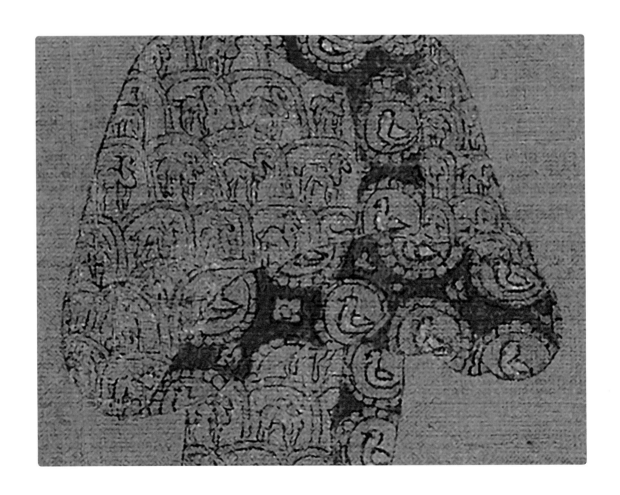

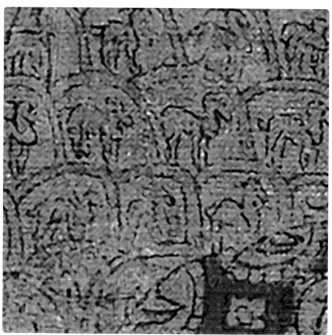

　　使臣禄东赞所穿的服饰上布满了小动物纹样，小动物纹样外又有一圈小珠子，这种组合型纹样叫作"联珠纹"。联珠纹在唐朝的时候是一种比较具有代表性又很流行的纹样，这种充满异域风情的纹样传自古代西域。

　　我们可以清楚地看到禄东赞的衣服上有两种不同的小动物的联珠纹样式。一种是联珠纹内飞鸟，一种是鱼鳞纹内羊或驼，一禽一兽，一天一地，凸显游牧民族特色。

锦袍在唐代诗词中出现的频率颇高，但《春宫曲》中的锦袍样式与《步辇图》中禄东赞的并不相同，而是一种只在领、襟、袖等边缘装饰织锦的圆领或翻领袍服。

联珠纹在隋唐时期非常流行，这种纹样来自西域，是由一圈小珠子围绕着中心图案而制成的一种团形纹样。

春宫曲

王昌龄 [唐]

昨夜风开露井桃，

未央前殿月轮高。

平阳歌舞新承宠，

帘外春寒赐锦袍。

【译文】

昨夜的春风吹开了露井边的桃花，未央宫前的明月高高地挂在天上。平阳公主家的歌女新受武帝宠幸，见帘外略有春寒皇上特把锦袍赐给她。

关于女装

宫女服饰

　　画中唐太宗周围簇拥的宫女们穿的服饰是唐代最流行的高腰掩乳式襦裙。宫女们下身穿着高腰长裙，内衬搭配一条小口条纹裤，穿着一双红色的鞋子，上身搭配袒胸短襦和一条薄纱帔帛，手腕戴着长蛇式绕腕的金缠臂。可能是为了迎合求亲的喜庆，宫女服饰的搭配色是寓意吉祥的大红色。

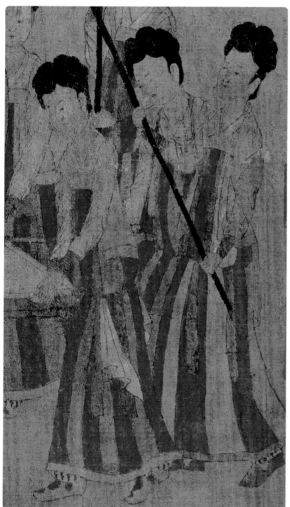
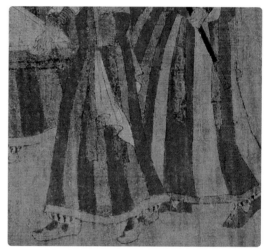

唐代女子的服装大多色彩鲜艳，长裙及胸，搭配窄袖短襦。至于配饰，帔帛是最好的选择。帔帛是一条长长的丝带，从肩后缠绕在手臂上。走路时，帔帛随风飘荡，让人看起来就像仙女一样。

我们可以从唐代画家周昉的《簪花仕女图》《挥扇仕女图》和张萱的《捣练图》中欣赏唐代女子的服饰。

捣练图（局部）
张萱［唐］
绢本设色
37cm×145.3cm
现藏于美国波士顿艺术博物馆

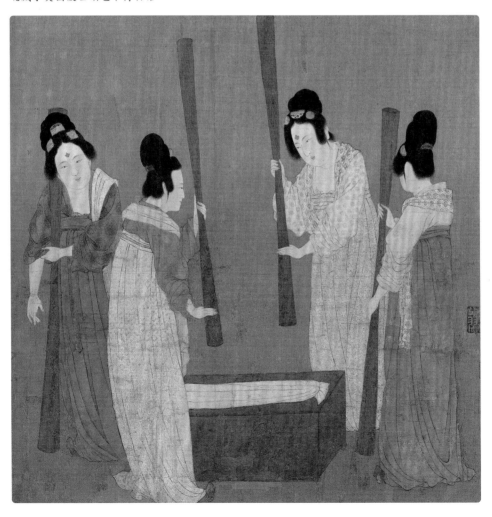

簪花仕女图(局部)

（传）周昉 [唐]

绢本设色

46cm×180cm

现藏于辽宁省博物馆

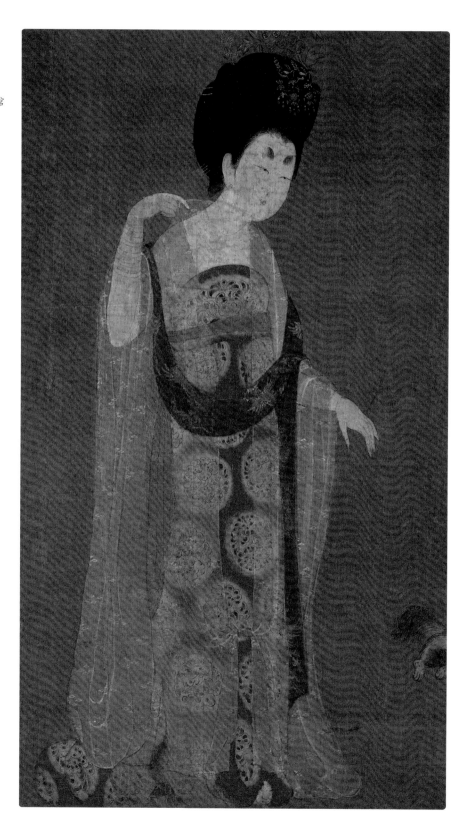

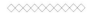

挥扇仕女图(局部)

（传）周昉 ［唐］

绢本设色

33.7cm×204.8cm

现藏于北京故宫博物院

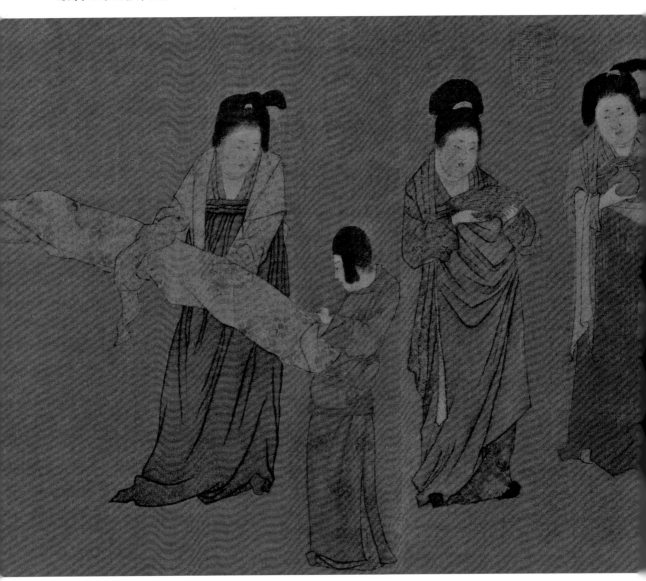

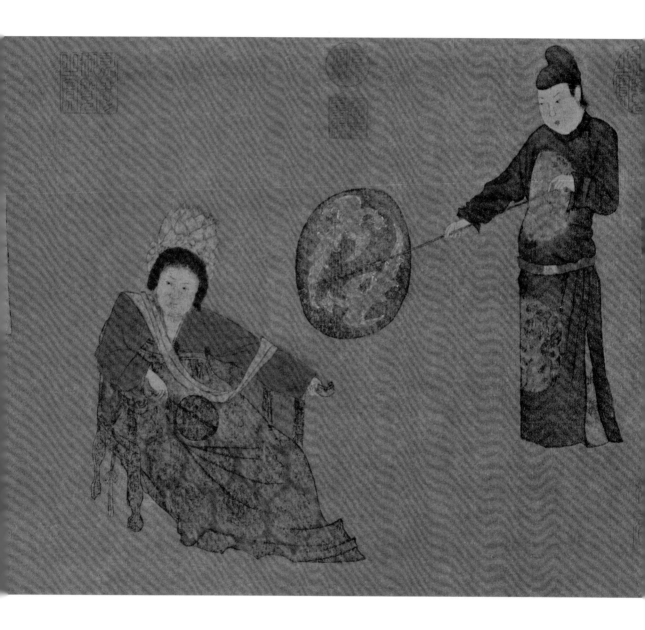

潮流发式

　　《步辇图》中所绘的宫女发式呈云朵形状，就连额发也梳成云朵状，是典型的云髻样式。

　　除了云髻，唐朝女子流行的发型还有多种多样。有坠马髻、双垂髻和峨髻等等。

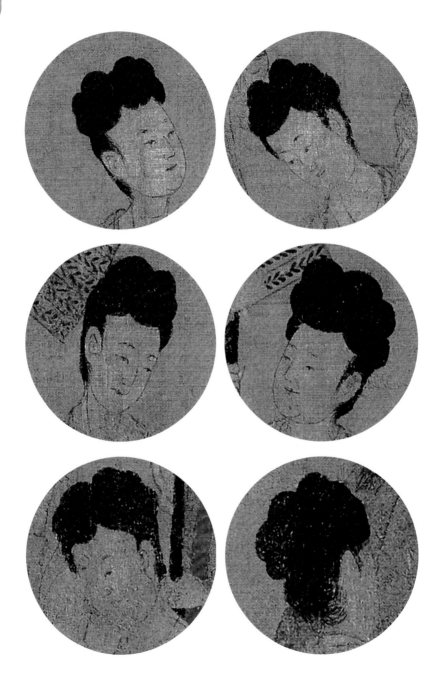

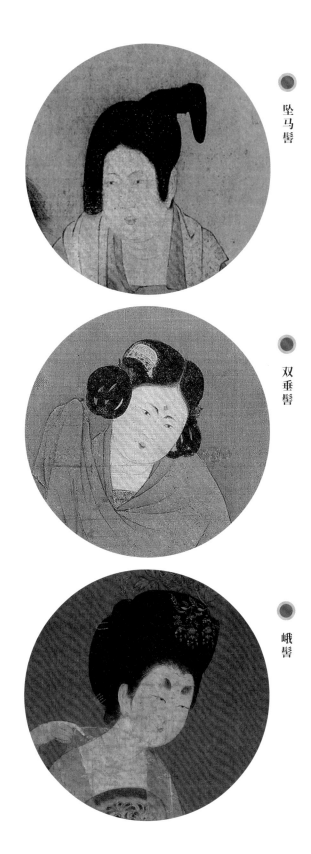

坠马髻

双垂髻

峨髻

金缠臂

《步辇图》中宫女手腕部缠绕的金色饰物叫作金缠臂，又名缠臂金。是将金银条锤扁后根据手的粗细缠绕于手臂或手腕上，两端用金银丝固定。佩戴的时候环圈大小相连，像一条金蛇缠绕在手臂上。

在《簪花仕女图》中可以看到，其中有两位贵妇也手戴金缠臂，但与《步辇图》中的宫女们所戴的方式完全不同。《步辇图》中宫女的金缠臂是戴在衣袖之外，而《簪花仕女图》中的贵妇则将金缠臂裸戴在手臂上，也许是佩戴方式随着时间推移与风俗习惯的改变而产生了变化吧。在宋代诗人苏轼的诗中就有对"金缠臂"的描写。

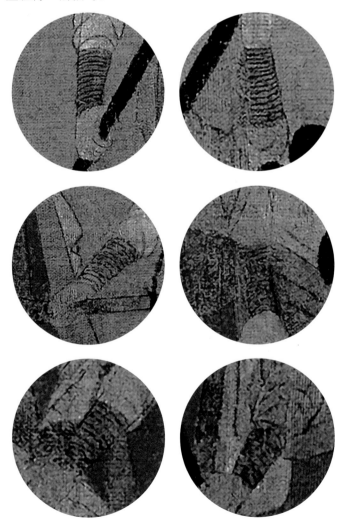

寒具

苏轼 [宋]

纤手搓来玉数寻，

碧油轻蘸嫩黄深。

夜来春睡浓于酒，

压褊佳人缠臂金。

【译文】

厨娘的纤纤玉手，将洁白的面团搓成长条，仿若几尺长的玉柄被放入清澄的食油中，慢慢由嫩黄炸成金黄色。春夜的睡意比酒还浓，一觉醒来，睡眼模糊中看到这些金黄的蝴蝶馓子，误把它们认作被压扁了的缠臂金。

宫廷的
生活气息

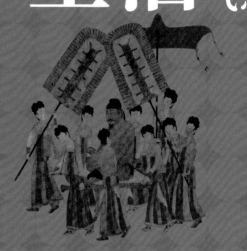

　　《步辇图》为我们展示了古代大型"国际会晤"现场，画面中除了出现的主要人物，还有一些精美的器物、饰品同样非常有趣。大唐奢华富贵的特点究竟怎样体现在这些物件上呢？

帝王的生活气息

画中唐太宗代步的工具叫作"步辇"。最早的时候"辇"是有轮子的，是由马来拉或人来推拉的车子。到后来，干脆把轮子拆了，改成人来抬，故称为"步辇"，是皇宫中帝王、王后等人的代步工具。

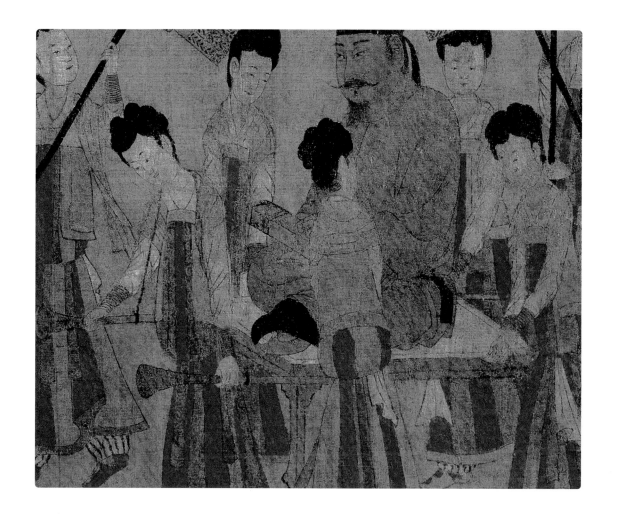

神秘匣子

盘坐的唐太宗腿上摆放着一个长条形的匣子，这难道是赏赐给禄东赞的礼物吗？没错，这就是送给吐蕃的礼物。

这并不是一般的礼物，里面装着大唐皇帝册封禄东赞的印信，画后有北宋章伯益用篆书记录下的文字为证："贞观十五年春正月甲戌，以吐蕃使者禄东赞为右卫大将军，禄东赞是吐蕃之相也，太宗既许降文成公主于吐蕃，其赞普遣禄东赞来迎，召见顾问，进对皆合旨，诏以琅琊长公主外孙女妻之。"

禄东赞不仅完成了赞普的任务，把文成公主接回国。自己也受到了李世民的封赏，李世民还要他迎娶琅琊长公主的外孙女做妻子。

其实禄东赞早就结婚了，他想要和自己的老婆白头到老，但李世民哪肯放过这么好的亲戚，还是强硬地要他完婚，因此画中禄东赞的表情看起来很是苦恼。

　　画中典礼官手上拿着的物品叫作笏板，这是古代大臣们使用的一种办公用品。当大臣朝见皇帝时，就会使用笏板来记录皇帝的命令或旨意，也可以把要上奏皇帝的话记在上面，防止遗忘。笏板就相当于现代的笔记本或提词卡。

　　在唐朝，不同的品阶对应的笏板材质有不同的规定，五品以上的官员用的是象牙制成的象牙笏；六品以下官员，只能用竹木做的笏板。根据典礼官身上的红色官服推测，他应是三品以下、五品以上官阶比较高的官员，手中拿着的则是象牙制的象牙笏。

笏板

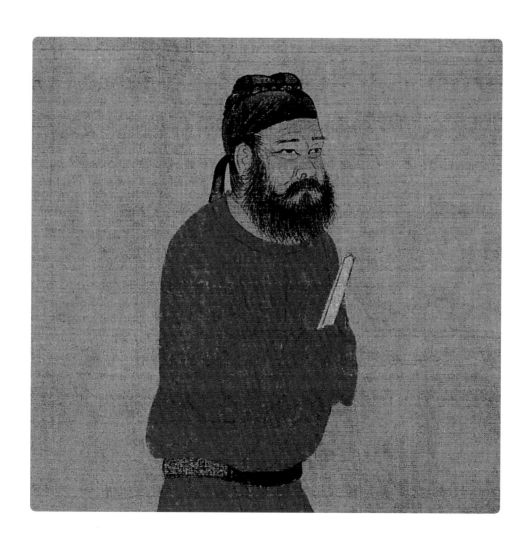

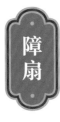

障扇

　　宫女手拿的长柄扇又叫障扇，最开始是用来为主人扇风纳凉的，也可以遮蔽尘土，后来变成皇室仪仗的一部分，成为权贵地位的象征。《步辇图》中宫女手中的障扇体形硕大，交叉在皇帝头顶，显示了皇帝的威严。

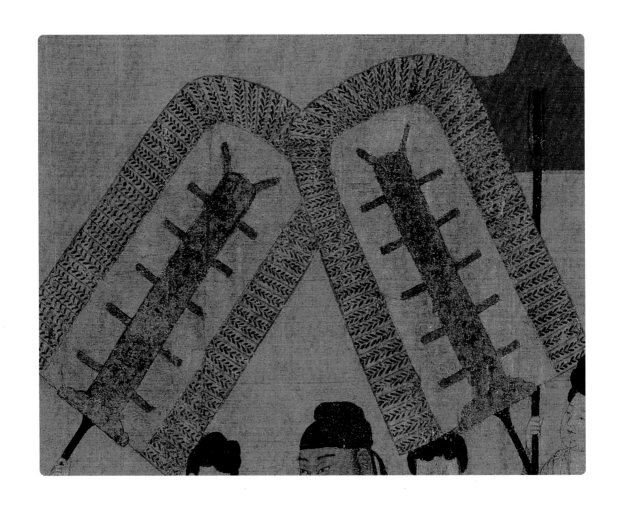

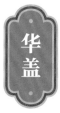

相比大障扇，皇帝身后的华盖体形就显得小巧很多。我们看到最后面的宫女举着一把红色的"伞"，这就是华盖。古代的华盖样式非常多，最初是帝王和贵族马车上的伞盖，用以遮风挡雨。

05

画芯之外
流传的印记

相信你已经对《步辇图》中的故事、人物角色、服饰和物件器皿有了一定的了解。在画面的周围，还隐藏着很多历代收藏家的印章和书法。

画芯之外，通过题跋和藏印，我们还可以了解到一幅中国古代绘画作品的流传轨迹。

　　《步辇图》整幅画有121方藏印，在画的后面还有22位名家评的题跋。在这121方藏印中，有"御书房鉴藏宝""石渠宝笈"和"乾隆御鉴之宝"等等，这些藏印都见证了《步辇图》流传的轨迹。

藏印

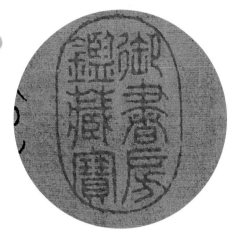

御书房鉴藏宝

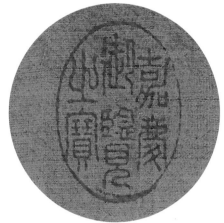

嘉庆御鉴之宝

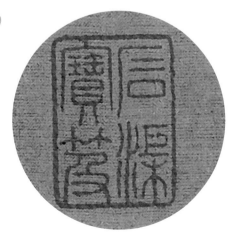

石渠宝笈

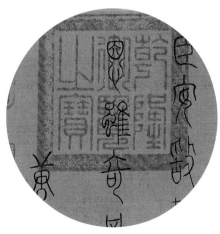

乾隆御鉴之宝

　　《步辇图》画卷前后有米芾等22位名人以及收藏家的题跋。那么这幅画为什么要以《步辇图》为名呢？仔细看画芯部分，便可知道，这幅画得名于画芯中间顶部的题字。

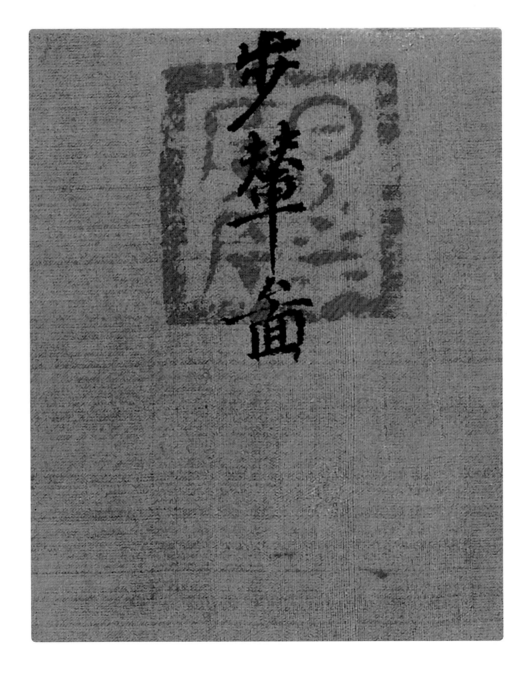

　　"步辇图"这三字之上有一方朱文大印。印文上半部分为"日""月"两个字，下半部分则似"空"字，似乎和武则天的名讳"曌"字相似，因此推测武则天可能曾亲闻甚至亲历了图中所绘的事件，后期当政的时候，便加以钤印。当然，这只是一种推测。

　　《步辇图》的画芯后有章伯益、米芾等22位历代名家的题跋，集楷、行、隶、篆等多种书体，可谓是各领风骚。这些题跋不但为《步辇图》画卷增添了欣赏价值，而且为《步辇图》的历史考证提供了珍贵的依据。

● **章伯益篆书题跋**

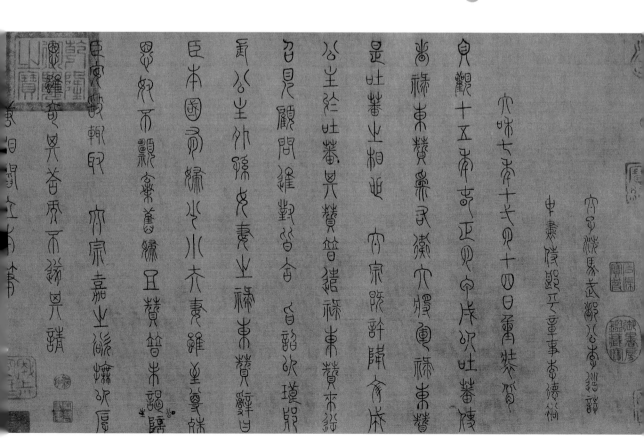

米芾行楷书题跋

黄公器行楷书题跋

张向行楷书题跋

刘次庄行楷书题跋

阙相国之本章伯益之篆皆当时精妙元豊甲子孟春中澣日圉潭张向书於长沙之静鉴轩

元豊七年二月三日觀步輦畫章伯益篆诚佳筆也長沙劉次莊

06

传统纹样
的艺术之美

　　这场一千多年前的"国际会晤"就到此结束了，接下来还有不一样的轻松节目。

　　我们领略了《步辇图》中盛唐时期古人的服饰时尚和宫廷器物的奢华，接下来不妨再走近一点，仔细看看这些服饰和器物上的精美纹样，这里有唐代锦绣的纹样、金银器物的纹样……这些繁复华丽的传统纹样也有自己的魅力。

单独纹样

在唐代，服饰和器物的图案丰富多彩。龙纹常以单独纹样的形式出现。

什么叫作单独纹样呢？

单独纹样是图案独立存在的最小单位，是图案最基本的造型，用单独纹样可以组织成不同形式的图案，而且这种图案将不会受外轮廓的限制。

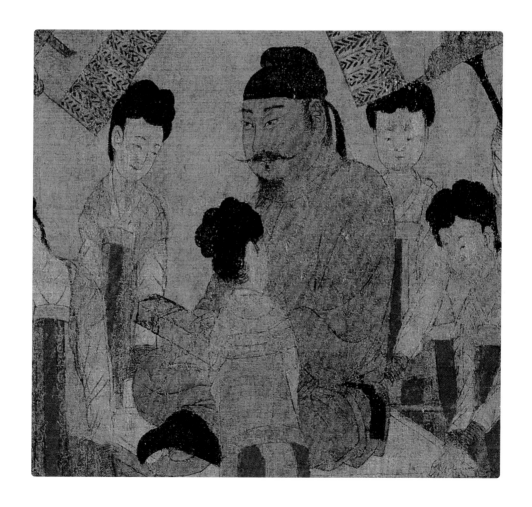

单独纹样 | 龙纹

适合纹样

在唐朝，人们的服饰纹样丰富、浓郁而艳丽，如当时极为流行的宝相花纹。宝相花纹是一种选取了花卉的蓓蕾和叶子等自然素材，经过放射对称的方式重新组合成的瑰丽的装饰花纹。宝相花纹在应用过程中延伸出了许多形式，其中适合纹样形式的宝相花纹最为富丽堂皇，丰满工整。

什么叫作适合纹样呢？

适合纹样就是把一个图案纳入一个特定的外形中，使之严格地适应造型，即使去掉外框，也同样具备原本外轮廓的特征。

适合纹样 | 唐 敦煌壁画图案 宝相花纹

适合纹样｜唐 敦煌壁画图案 宝相花纹

二方连续

　　二方连续俗称花边，是将一个单位的图案，进行上下或者左右的连续、重复的排列，以形成条形的连续图案。

　　古代传统服饰的边饰主要以二方连续的形式出现，《步辇图》中宫女服饰的边饰就是二方连续唐草纹的纹样。唐草纹是以"S"形波状曲线排列的一种花纹，多数刻画的是植物，因盛行于唐代故名唐草纹。

二方连续 | 唐 唐草纹边饰（左右连续）

四方连续

四方连续指的是将一个纹样或几个纹样组成一个单位，向上下、左右无止境连续的图案。

在唐代，服饰织物上的纹样多以四方连续的图形组织形式出现，极具韵律和均衡的美感。例如使臣禄东赞身上的联珠纹，禽鸟与走兽通过连续地排列组成繁复华丽的花纹，在拥有节奏均匀、韵律统一和整体感强的效果的同时也免于太过单调呆板。

四方连续│方棋联珠梅花忍冬纹

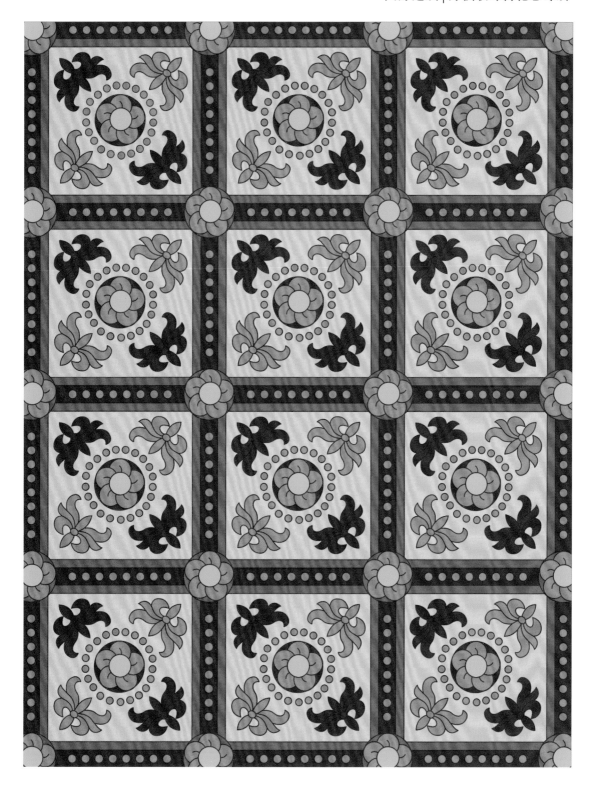

这里有个二维码，另一视角看古画！

幕后花絮

　　通过前文对《步辇图》的历史背景、人物形象、服饰以及物件器皿等方面的介绍，相信读者已经对这幅画有了一定的了解。在这幅画中，阎立本有意地强化了皇帝的威严气质，同时弱化了外邦使臣，虽然与真正的历史有些出入，但画家却精准地刻画了人物的情绪和心理状态，塑造了恭敬庄重的使臣禄东赞、拘谨的翻译、拥有大国风范的典礼官和身具帝王之气的李世民。

　　其实，绘画并不需要像照片一样把所有的景象全部记录下来，只需要传达出画家自己的感受以及对待这件事的态度，记录每一个角色的人物特征和情感就足矣。我们希望能让更多的读者朋友在阅读以及动手体验的过程中喜欢上这幅画。

　　请记得扫描书上的二维码观看视频哦！你一定会发现，艺术并不难懂！